Chinese Printing-Types Founded In The Netherlands: A New Synopsis, With The Addition Of All The Recently Acquired Characters

Johann Joseph Hoffmann

CHINESE PRINTING-TYPES

FOUNDED IN THE NETHERLANDS.

A NEW SYNOPSIS,

WITH THE ADDITION OF ALL THE RECENTLY ACQUIRED CHARACTERS.

BY

Dᴿ. J. HOFFMANN.

1864.

TYPE-FOUNDRY OF N. TETTERODE, | PRINTED BY A. W. SYTHOFF,
AMSTERDAM. | LEIDEN.

VOORBERIGT.

De eerste lijst van het Nederlandsche stel van Chinesche matrijzen en drukletters, nu vijf jaren geleden uitgegeven onder den titel: Catalogus van Chinesche matrijzen en drukletters, krachtens magtiging van Z. M. den Koning en op last van Z. E. den Minister van Staat, Minister van Koloniën J. J. ROCHUSSEN, vervaardigd onder toezigt van den Hoogleeraar, Translateur van het Nederlandsch Indisch Gouvernement voor de Japansche en Chinesche talen, Dr. J. HOFFMANN. 1860, — omvatte 5503 soorten Chinesche karakters of drukletters. Dit getal is nu zoo aanzienlijk vermeerderd, dat het tot 6581 soorten opklimt. De aanleiding tot deze vermeerdering werd gegeven door de behoefte, die zich voordeed, maar vooral door een' in 1861 te Shanghai uitgegeven Catalogus van 6000 Chinesche karakters, waarvan 5150 bij een naauwgezet onderzoek bleken werkelijk in gebruik te zijn; wij bedoelen de Two lists of selected characters, containing all in The Bible and twenty-seven other books, with introductory remarks by WILLIAM GAMBLE, Shanghai, Presbyterian Mission Press, 1861. —

Eenige inlichtingen aangaande de wijze hoe, en het doel waarmede beide lijsten van GAMBLE vervaardigd zijn, mogen, uit diens voorberigt overgenomen, hier wel eene plaats vinden.

″Het gebruik van metalen typen is in China nog zoo nieuw, dat er tot nog toe weinig gedaan is, om de be-

ADVERTISEMENT.

Our first inventory of the collection of founts for printing Chinese, published five years ago, under the title of Catalogus van Chinesche matrijzen en drukletters, krachtens magtiging van Z. M. den Koning en op last van Z. E. den Minister van Staat, Minister van Koloniën J. J. ROCHUSSEN, vervaardigd onder toezigt van den Hoogleeraar, Translateur van het Nederlandsch Indisch Gouvernement voor de Japansche en Chinesche talen, Dr. J. HOFFMANN. 1860, — contained 5503 sorts of Chinese characters or types. This collection has been so considerably augmented, that at present it embraces 6581 sorts. The impulse to this increase was given by the necessity for it which arose naturally, but especially, by the appearance at Shanghai of a Catalogue of 6000 Chinese characters of which, on a careful investigation 5150 appeared to be actually in use; we mean the Two lists of selected characters, containing all in The Bible and twenty-seven other books, with introductory remarks by WILLIAM GAMBLE, Shanghai, Presbyterian Mission Press, 1861.

Some information relative to the manner in which, and the object for which, both Mr. GAMBLE'S lists were executed, extracted from his own preface, may be properly inserted here.

″In China the use of metallic type has been of such modern date, that little has as yet been done towards

trekkelijke herhaling der karakters in de algemeene litteratuur van deze eigenaardige taal te bepalen.

„Met het doel daarom, om eenige verbetering te brengen in de vroegere wijze van rangschikking, en tevens te bepalen, hoeveel van de 40919 karakters, die KANG-HI'S Woordenboek bevat, gewoonlijk gebruikt worden, bepaaldelijk in die klasse van werken, die door de zendelingen gebruikt en uitgegeven worden, werd er een onderzoek bewerkstelligd van 4166 octavo bladzijden, in zich sluitende den geheelen Bijbel benevens 27 andere werken op onze pers gedrukt, met elkander bijna een millioen drie honderd duizend karakters bevattende.

„Met dit onderzoek waren twee Chinesche geleerden, ieder gedurende twee jaren bezig, en het werd op zulk eene wijze uitgevoerd, als noodig was, om de grootst mogelijke naauwkeurigheid te waarborgen.

„Wij hebben het voornemen opgevat, om het nog op veel grooter schaal te bewerkstelligen; maar het resultaat van hetgeen reeds gedaan is (met uitzondering van een honderd en twintig duizend karakters, naar een ander plan begonnen), wordt in de twee volgende lijsten aangetoond.

„De eerste lijst, die op de gewone wijze naar klassenhoofden en trekken gerangschikt is, bevat elk karakter, dat in de bovengenoemde boeken voorkomt, ten bedrage van slechts 5150 verschillende soorten. Het aantal malen dat elk dezer karakters voorkomt, is naast hetzelve geplaatst in cijfers, die, opgeteld, eene som van 1,166,335 karakters bedragen, overeenkomende met hetgeen wij boven hebben vermeld. Om verschillende redenen zijn er bij deze lijst nog ongeveer 850 karakters gevoegd, welke het stel, dat aan de London Mission⁷. Society behoort, bevat, die echter niet in de bovenvermelde boeken gevonden werden, en te herkennen zijn, omdat zij geene getallen achter zich hebben.

„Het aantal karakters in onze lijst is dus tot 6000 aangegroeid." Zoo ver de inlichting van W. GAMBLE. —

ascertaining the relative frequency with which characters occur in the general literature of this peculiar language.

„With the view therefore of making some improvement upon the former method of arrangement, as well as of ascertaining how many of the 40919 characters contained in KANG-HI'S Dictionary are in common use, especially in the class of works used and published by those engaged in the Missionary work, an examination was made of 4166 octavo pages, including the whole Bible together with twenty-seven other publications printed at our press, and embracing in the aggregate, nearly one million three hundred thousand characters.

„In conducting this examination two Chinese scholars were employed for two years each, and it was carried on in such a manner, as to secure as much accuracy as possible.

„It is still intended to carry it on to a much greater extent; but the result of what has been already done (with the exception of one hundred and twenty thousand characters, commenced under a different plan) is shown in the two following lists.

„The first list, which is arranged in the usual manner by Radicals and Strokes, contains every character which occurs in the above mentioned books, amounting in number only to 5150 different characters. The number of times each of these characters occurred is placed opposite to it in figures, which when added together show an aggregate of 1,166,335 characters, agreeing with what we have stated in the previous paragraph. For various considerations there has been added to this list some 850 characters contained in the list of characters in the fount belonging to the London Mission⁷. Society, although they were not met with in the books above referred to, and may be recognized by having no numbers attached to them.

„The number of characters in our list is thus increased to 6000." Thus says W. GAMBLE. —

De tweede lijst van W. GAMBLE bevat dezelfde karakters als de eerste, maar nu naar het aantal malen dat ze voorgekomen zijn, in 15 groepen verdeeld.

Wij hebben gemeend, den in 1860 uitgegeven Catalogus van 's Rijks Chinesche matrijzen en drukletters aan het werk van W. GAMBLE te moeten toetsen, en bij een vergelijkend onderzoek bleek, dat in ons stel nog 725 soorten van karakters ontbraken, die er dus moesten bijgevoegd worden, om alle door W. GAMBLE opgegeven karakters te bevatten en aanspraak te hebben op die volledigheid, die door GAMBLE's onderzoek, al is het binnen zekere grenzen, als vereischt bepaald is.

De vervaardiging van dit supplement werd aan dezelfde hand toevertrouwd, die zich, reeds vroeger, als bij uitstek tot zoodanig een werk berekend had doen kennen. Het aanzienlijk getal nieuw bijgekomen soorten van typen heeft eene tweede uitgave van onzen Catalogus noodig gemaakt; het scheen echter voldoende, het getal exemplaren op slechts 50 te stellen.

Wat de orde van den Catalogus betreft, dient men het navolgende in het oog te houden. De Chinesche karakters zijn, volgens de bekende Chinesche methode, onder 214 klassenhoofden gerangschikt en in evenveel klassen verdeeld. Al de woordteekens eener klasse hebben het klassenhoofd tot kenmerkend bestanddeel en onderscheiden zich verder door een additioneel element, dat met het klassenhoofd verbonden is. Naar het aantal trekken, waaruit dit additioneel element of de additionele groep bestaat, is elke klasse weder in onderafdeelingen verdeeld, waarvan de getalmerken in den catalogus zijn aangegeven, met uitzondering der eerste en soms tweede onderafdeeling, waar deze opgave, wegens het kleine getal bijkomende trekken, overbodig scheen.

Beide getallen, dat der klasse en dat der onderafdeeling, zijn op het korpus van elke type bij het gieten uitgedrukt. De type bijv. van 室 draagt op het korpus de merken 40 — 6, zijnde 40 het cijfer der klasse, en 6 dat der

W. GAMBLE's second list contains the same characters as his first, but now arranged in 15 groups, according to the number of times they have occurred.

We have thought it our duty to test the Catalogue of the Government Chinese types and matrices, published in 1860 by W. GAMBLE's work; and after a comparative examination it appeared, that our collection was still wanting of 725 founts which must be added, if it should contain all the characters mentioned by W. GAMBLE, and lay claim to that completeness which, though it is within certain limits, has been determined, by GAMBLE's researches, as required.

The execution of the supplement was confided to the same hands that, already on the former occasion, had shown eminent fitness for the work. The considerable number of the newly appended founts has made a second edition of our Catalogue necessary, though to limit it to 50 copies, appeared enough.

Respecting the order of this Catalogue, what follows must be kept in view. The Chinese characters are arranged under 214 Principals of classes or Radicals, in the recognised Chinese manner, and divided into just as many classes. All the verbalsigns of a class have the principal of the class as characteristic element and are distinguished further by an additional element connected with the principal of the class. From the number of strokes of which this additional element or the additional group consists, each class is again divided into subdivisions of which the number-ciphers are announced in the Catalogue, with exception of the first, and sometimes of the second subdivision, when, from the small number of the additional strokes, this announcement seemed superfluous.

Both numbers, that of the class and that of the subdivision, are expressed on the body of each type when cast. For instance, the type 室 has on its body 40 — 6, 40 being the number of the class, and 6 that of

onderafdeeling, waartoe ze behoort. Wil de letterzetter het tot voorbeeld gekozen karakter in de letterkast opzoeken, zoo dient hij beide getallen te kennen en daarop aftegaan. Het eerste getal, dat der klasse, vindt hij in eene afzonderlijke tafel, die hem, in een klein bestek, een overzigt van de 214 klassenhoofden geeft. Heeft het klassenhoofd eene additionele groep bij zich, zoo verwijst hem het natellen 'der trekken, waaruit deze bestaat, van zelf naar de onderafdeeling — in het boven gebezigde voorbeeld naar de onderafdeeling 6, — en daar zal het niet moeijelijk vallen, onder de soorten van karakters die deze onderafdeeling bevat, het verlangde (窒) te onderscheiden.

Heeft een zetter dit geleerd, dan behoeft de schrijver niet meer bij ieder Chineesch karakter, dat in zijn handschrift voorkomt, tot teregtwijzing van den zetter, de getalmerken te voegen; hij zal kunnen volstaan met zulks alleen bij die karakters te doen, die uit onderscheidene elementen zóó zijn zamengesteld, dat het klassenhoofd niet op den eersten blik te herkennen is, of wanneer in een zamengesteld karakter onderscheidene klassenhoofden voorkomen.

Voor den schrijver is het nommeren van Chinesche karakters volgens onze methode zoo gemakkelijk mogelijk gemaakt. Terwijl een lijstje van de klassenhoofden hem in een oogopslag het klassennommer opgeeft, kan hij even snel en uit zich zelven, door het aantal trekken, waaruit de additionele groep bestaat, het nommer der onderafdeeling bepalen.

Het was dus ter vereenvoudiging van den arbeid, waarmede het gebruikmaken van Chinesche typen gepaard gaat, dat wij gemeend hebben, aan deze wijze van klassificatie der typen de voorkeur te moeten geven boven eene andere, die al de typen van een doorloopend nommer voorzien heeft, en den schrijver noodzaakt, ieder, ook het meest alledaagsche Chinesche karakter, dat in zijn handschrift voorkomt, in een catalogus optezoeken,

the subdivision to which it belongs. If the compositor wishes to seek for the character chosen for our instance, let him be certain of both numbers, and then proceed. The first number, that of the class, he will find in a separate table which, in a small compass, affords him a view of the 214 principals of the classes. If the principal of the class has an additional group by it, counting the strokes of which it consists will direct him at once to the subdivision, in the instance above to the subdivision 6, and there it will not be difficult for him, from among the sorts of characters that this subdivision contains, to distinguish the one desired, viz 窒.

If the compositor has learned this, the writer needs no longer affix to each Chinese character that occurs in his manuscript the number-cipher for the compositor's guidance; he will only need do so in the case of such characters as are composed of so many elements, that the principal of the class is not to be easily recognized, or when several principals of classes occur in a composed character.

By our method, the numbering of the Chinese characters is made as easy as possible for the writer. Since a small list of the principals of classes affords him at a glance the class-cipher, he can just as quickly, and of himself, fix on the number of the subdivision, by the number of strokes of which the additional group is composed.

Thus, it was to simplify the labor with which the use of Chinese types is accompanied that we have deemed it expedient to prefer this manner of classification to another which has furnished all the types with a continuous cipher, and compels the writer to search for every, even the most every day, character that occurs in his manuscript in an inventory, and to select the cipher for the assistance of the compositor; a time-wasting operation,

ten einde het nommer, ten behoeve van den zetter, daar-
uit over te nemen; een tijdroovend werk, dat men door
ondervinding moet hebben leeren kennen, om aan eene
andere methode, die den schrijver deze geestelooze moeite
bespaart, de voorkeur te geven.

Onze van nommers voorziene Chinesche typen zijn op
een korpus van 16 punten gegoten; zij kunnen, zonder
nommers, ook op een korpus van 14 punten gegoten, en
de eene soort zoowel als de andere door den lettergieter
N. TETTERODE te Amsterdam op bestelling geleverd worden.

Voor eene combinatie met Japansche drukletters (parel-
katakana van 5¼ punten, en garmond-katakana van 9 pun-
ten) zijn de Chinesche typen van het korpus van 16 pun-
ten zeer geschikt, zoo als uit onderstaande tekstproeven
blijken kan.

LEIDEN, April 1864. DR. J. HOFFMANN.

which must have been learned by experience, to induce
preference to another method which will save the writer
this spiritless toil.

Our Chinese types with numbers are cast on a body
with 16 punches; they can also be cast on a body with
14 punches without numbers, and both sorts are supplied
to order by N. TETTERODE, Type-Founder, Amsterdam.

The types on the body with 16 punches are very well
adapted to a combination with Japanese type (pearl-
katakana of 5¼ punches and garmond-katakana of 9 pun-
ches) as the subjoined proof-text will show.

LEIDEN, April 1864. DR. J. HOFFMANN.

TEKSTPROEVEN.

PROOF-TEXT.

Japansche tekst gedrukt met parel- en garmond-katakana
en met Chinesche karakters vermengd.

Japanese text printed with pearl- and garmond-katakana
and mixed with Chinese characters.

Japanese	Dutch	English
Yokŭ O ide.	Welkom!	Welcome!
Wataksa kai-mono-ni maitta.	Ik kom iets koopen.	I come to buy something.
O agari-nasare.	Kom binnen.	Walk in.
Nani-wo Go-ran nasarŭ ka?	Wat verlangt u te zien?	What would you like to see?
Nani-wo O me-ni kake-masĭyoo ka?	Wat zal ik u laten zien?	What shall I show you?

Chinesche tekst met Japansche vertaling, de laatste gedrukt met parel-katakana.

Chinese text with Japanese translation, the latter printed with pearl-katakana.

二

一節　大學之道。在明明德。在親民。在止於至善。

二節　知止而后有定。定而后能靜。靜而后能安。安而后能慮。慮而后能得。

三節　物有本末事有終始。知所先後。則近道矣。

四節　古之欲明明德於天下者。先治其國。欲治其國者。先齊其家。欲齊其家者。先修其身。

Kl. 1. 一 丁 七 丈 三 上 下 万 不 丏 丑　4 且 丕 世 丘
丙　5 丞 丟　6 听 乑 乑　7 並 並　　Kl. 2. 丨 个
丫　3 中 丰　6 串　　Kl. 3. 丶 丷 丸 丹 主
Kl. 4. 丿 乂 乃　2 乄 久 之　4 乎 乏 乍　7 乖
9 乘　Kl. 5. 乙 乜 九　2 乞 也　7 乳　10 乾
12 亂　Kl. 6. 亅 了 予 事　Kl. 7. 二 于 云 互 五 井
4 亙 亘　5 些　6 亞 亟　Kl. 8. 亠 亡 亢　4 交
亥 亦　5 亨　6 享 京 亭 亮　11 亶　19 亹
Kl. 9. 人 亻 什 仁 仄 仆 仇 今 介 仍 从 仃　3 仔 仕 他
仗 付 仙 仝 仞 仟 代 令 以 仐　4 份 仲 企 件 伍 伏 休 伏
令 优 任 伎 伋 仳 仰 伐 伊 仮 仿 价　5 伾 佃 何 伴 伶 佘
余 佥 佔 估 伫 佗 佚 伽 位 住 伯 伺 伸 但 佐 作 似 佑 佛 低
你 佼 佈 佢 佞 侖　6 佯 佸 侑 份 佬 供 侏 佺 侗 併 使 侍
佻 佪 侔 侃 佶 佩 依 侈 例 佳 來　7 侮 俘 侯 信 侯 侶 俑
便 俚 促 係 保 俗 俠 俊 侵 俛 俎 俏 俐 俄　8 俳 倡 倫 做
俸 倘 倍 倭 倒 倖 個 俺 倪 借 值 倰 倩 俱 倉 俯 倦 修 俏 俾
倏 倆 們 倨 倚 候 俶 倥 倕　9 偕 偏 偪 假 偶 健 偷 偵 側
偃 偉 做 停 偢 傷 偵 偁　10 傅 傀 傑 傞 備 傍 傲 傘 偵
11 傲 催 傾 傴 僂 傷 傳 僅 傺 僉 傭 債　12 僧 僦 僕 僮
僚 僖 像 僞 僥 僬 僭 僨 僴 僑 僭　13 僻 僵 億 儉 價 儆 儀
儈 儘　14 僑 儗 儔 儂 儒　15 優 償　16 儲　17 儡
19 儺 儷　20 儼 儻

Kl. 10. 儿 兀　　2 允 元　　3 兄　　4 充 兆 兒 先 光
5 免 克 兌　　6 兒 兔 兜 兗　　7 兛 兝 兢

Kl. 11. 入　　2 內 仄　　4 全　　6 兩　　7 俞

Kl. 12. 八　　2 公 六 分　　4 共　　5 兵　　6 其 具 典
8 兼　　14 冀　　Kl. 13. 冂　　3 册 冉　　4 再　　5 冏
6 冒　　7 冑 青　　9 冕　　Kl. 14. 冖 冗　　7 冠　　8
彖 冥 冤　　14 冪　　Kl. 15. 冫 冬　　4 冰 决 冲　　5 況
冶 冷 冸 泯　　6 洹 冽　　7 凁　　8 凌 凋 准 凍 凉 凄 清
凈　　9 減　　10 溟　　13 凜 凝 瀆

Kl. 16. 几　　1 凡 凣　　6 凭　　10 凱　　12 凳

Kl. 17. 凵 凶　　3 凸 凹 出　　7 凾

Kl. 18. 刀 刂　　1 刁 刃　　2 刈 分 切 㓞　　3 刊 刋
4 刑 列 刎 划 刖　　5 別 初 利 刨 判 删 劫 6 制 刲 券 刵
刻 到 刮 刹 刷 剌 刾 㓥　　7 剄 剉 剌 剃 削 則 前　　8 剝
剖 剔 剛 剜　　9 副 剩 剪　　10 剴 創 割　　11 剳 剿 剽
12 劃 劄　　13 劇 劊 劉 劍 劈　　14 劌 劑 劙　　17 劘

Kl. 19. 力 功 加　　4 劣 劦　　5 助 劫 努 劫　　6 劾 劻
劵 劼　　7 勇 勃 勉 勁 勒　　8 勑　　9 動 勘 務 勘　　10
勝 勗 勞 勛 劳　　11 勤 勦 勢 勤 募　　14 勳　　15 勵　　18
勸　　Kl. 20. 勹 勺 勼 勻 勿 夂 勾　　3 包 匃　　4 匈 匃
7 匍　　9 匐 匏　　Kl. 21. 匕 七 化 北 匙　　Kl. 22. 匚
匝 匜　　4 匠 匡　　5 匣　　8 匪　　11 匯　　12 匱 匲

Kl. 23. 亡 匹　9 匽 匾 區　Kl. 24. 十 千 开 午　3

卉 半　6 卒 卑 卓 協　7 南　10 博　Kl. 25. 卜 卡

3 占 卡　5 鹵　6 卦　Kl. 26. 卩　3 卯 卬　4

印 危　5 卲 却 卵 即 卹　6 卷 卸 卻　7 卽 9 卾 卿

Kl. 27. 厂 厄　7 厘 厚 厙　8 厝 原　9 厠　10 厥

厦　12 厨 歷 厭 厮　13 属　22 厱　Kl. 28. 厶 去 叄

叅 9 參　Kl. 29. 又 叉　2 及 友 反 叉 収 双　6 受

取 叔　7 叛 段 叙　8 叟　11 叠　13 叡　15 叢

Kl. 30. 口 古 另 召 叨 另 叩 只 叶 叮 可 司 右 台 史 句 叱

号 叭 叵 叫　3 向 同 吁 吠 各 名 吃 吉 吏 吐 吐 合 吊 后

吓 吁　4 呈 否 呂 吸 吝 吭 吮 吟 吠 吞 呲 吵 吼 吹 吻 吾

君 叫 呀 吡 含 吳 告 呆 呐 呃 吧 吩 呐 呧 唓 呪 吽　5 咎

呢 呱 呵 咄 呧 和 呻 呷 呼 命 咕 呢 咖 周 呫 咪 味 呵 咀 咄

咈 咒 咆 咻 咐 呶 咏 舍 含 咬 呶 咗　6 哇 咺 品 咮 咺 咡

咸 咬 咨 咷 咽 哉 晒 哈 哀 咭 哞 咳 哆 咤 咫 咯 哄 响 咱 咧

咦 咶 哼　7 唎 哲 哺 哨 唐 哽 哥 唎 唉 哩 哭 哮 唁 唆 員 喝

哦 唇 哩 唔 哪 哆 唘 哈 哊 唎 唢 唈　8 唉 商 唗 唾 啞 啜

啄 唸 唎 售 唯 唱 啉 啄 問 啌 唎 啋 啵 啖 啦 啊 唎 啊 啄 啁

啡 啟　9 喇 喧 喈 喊 啼 喝 喻 喂 善 唪 喘 喑 喉 單 喑 喙

喬 喪 喜 嘩 唩 喚 嘵 喉 啎 啫 啲 唤 啺 喤 喔 唢 喺　10

嗛 嗚 喿 嗣 嗜 啬 嗟 嗉 嘗 嘆 嗎 嗥 嗮 嗒 嗝 嗄 嗝 嗳 嗳 嗑

啵 啺　11 嘅 嘈 嘆 嘊 嘒 嗾 嗽 嘐 嘖 嘁 嘩 喑 嘞 嘲 嘍 嘥

(KL. 30.)

嗄 喇 嘉 嘷 嘩 嘛 嗠 嚏 嗽 12 嗺 嘶 嚧 嘿 嘯 嘻 嘬 嘲 噎

器 嘥 嘴 敶 略 噴 嗺 啜 嘷 嘩 嗜 噲 嗩 嘵 13 躂 嚛 噎

唅 噬 嘗 豰 祿 喝 噴 噪 噶 噯 器 14 嗶 嚇 嚅 嚉 嚀 15

醫 嚓 嚘 噆 嚔 16 嚥 嚬 嚃 17 嚷 嚴 嘤 嚔 嚬 嘲 18

嚚 嚚 嚼 囀 囃 19 囊 囉 囇 21 囑 囏 囓

 Kl. 31. 口 囚 四 囘 凶 因 回 困 囷 囸 5 囹 囷 固 6

囿 7 圃 圂 8 圉 國 圈 9 圍 10 園 圓 11 圖 團 圜

 Kl. 32. 土 圦 圩 3 圭 圮 地 在 圬 均 4 坊 坑 圻 均

坎 坐 址 坍 坏 坆 5 坼 坷 垂 坤 坡 坧 坦 坥 坭 坯 坺 坪

坡 站 6 型 垤 垠 垓 垢 垣 垝 垎 7 埕 埔 城 埒 埃 埋

垷 垠 8 堿 培 堂 堆 堅 基 堊 執 埠 埨 執 埵 垂 9 堞

堡 堵 堦 堪 堤 堯 報 場 埵 10 塋 塚 塔 塘 塞 塢 塗 塑 塊

塟 11 塸 墊 塵 墀 墓 塲 境 塡 塹 墉 塾 壞 塿 12 墟 墨

墰 墳 墩 墮 墜 墼 境 13 墻 壇 壁 壅 壄 壌 14 壕 壗 壑

壖 壓 15 壙 壘 16 壞 疊 17 壤 Kl. 33. 士 壬 壯

壳 壻 壹 壽 壺 Kl. 34. 夂 處 Kl. 35. 夊 夏 敻

 Kl. 36. 夕 外 夘 夙 多 5 夜 8 夠 11 夢 夤 夥

 Kl. 37. 大 天 夫 夭 夬 太 央 失 3 夸 夷 夲 4 夾

5 奄 奈 奇 奉 6 奕 契 奔 奏 奎 奐 7 奚 套 9 奢

奠 奡 奥 11 奬 奪 奮 12 奭 奮

 Kl. 38. 女 奴 奸 她 奶 好 如 妄 4 妖 妨 妥 妒 妍 姸 妙

妓 妊 妣 妗 妝 5 妾 姆 妹 姐 妣 姑 委 始 妯 姓 姊 妻 姍

(Kl. 38.)

妧 妳 6 姪 威 妭 姻 姓 姦 姬 娃 姜 妬 姞 姚 姿 姝 姨 妍

7 娜 娟 娌 娘 娩 娑 娥 娣 娠 娱 娉 8 嫠 娼 婦 娶 婆 婁 婕 婭 媚 婚 婉 婵 娸 9 媒 婺 婿 媧 媚 媚 婷 媟 媛 10 嫁 媽 媵 嫌 蠍 嫉 嫄 嫂 媼 媳 娵 媿 媾 嫈 11 嫖 嫗 嫡 嫪 嫠 嫦 嫩 嫣 12 嬈 嫻 嬌 嬉 嬋 嬌 嫺 嫻 13 嬛 嬖 嬙 嬗 14 嬰 嬪 嬭 15 嬸 17 孀 孁 孃 19 孌

Kl. 39. 子 孑 孔 孕 3 孖 存 字 4 孝 孛 孜 孚 5 孟 季 孥 孤 6 孩 7 孫 8 孰 9 孱 10 孳 13 學 14 驦 孼 孿 16 孼 17 孼 22 孿

Kl. 40. 宀 宅 宂 宁 宅 宇 安 守 4 宏 宋 完 5 宗 宓 定 宜 宕 宙 官 宛 6 宜 室 客 宥 宦 7 宮 家 容 害 宰 宵 宴 宸 8 寂 宿 寇 寄 寅 寃 密 寍 9 寒 寓 富 寐 寔 寧 10 寊 寖 11 察 寥 寠 寶 寝 寢 寞 寨 寧 寤 12 寫 審 寮 寬 13 寰 16 寵 寶 寶

Kl. 41. 寸 寺 封 射 尅 將 尉 專 尋 尊 對 導

Kl. 42. 小 少 尖 尙 Kl. 43. 尢 尤 尨 尪 就

Kl. 44. 尸 尺 尹 尼 尻 尺 4 尾 屁 尿 局 5 屆 居 屈 屇 6 屋 屎 屏 屍 晝 7 展 屐 屑 9 屠 屜 11 屢 12 履 層 14 屨 18 屬 Kl. 45. 屮 屯

Kl. 46. 山 2 屼 3 屺 屹 4 岑 岐 炭 5 岱 岦 岳 岷 岸 岫 岡 岨 岵 岩 6 峇 峙 峉 峠 峒 7 峻 峭 峰 島 峨 峽 峯 8 崑 崟 崇 崩 崔 崖 崛 崎 崗 崢 崐 崛 9

(Kʟ. 46.)

嵐 崿 嵋 嵌 喦 嵎 10 嵬 嶌 嵧 嵯 11 嶂 嶇 嶄 嵾 嶋

12 嵳 13 嵺 14 嶽 嶺 嶼 嶬 嶮 嶸 16 巇 巉 巋 18

巍 19 巒 嶺 20 巖 Kl. 47. 巛 川 3 州 巡 8 巢

 Kl. 48. 工 左 巨 巧 巫 差 Kl. 49. 己 已 巳 巴 㠯 卮 巷 巽

 Kl. 50. 巾 市 布 3 帆 帄 4 希 帋 5 帑 帙 帚 帛

帖 帕 帘 6 帥 帝 7 幇 席 帹 師 帨 8 帳 帷 常 帶

帲 9 幃 帽 幅 幄 幀 幇 10 幣 11 幗 幕 幔 12 幟

幣 幡 14 幪 幬 幫 15 幰 幱

 Kl. 51. 干 平 幵 并 年 幸 幹 Kl. 52. 幺 幻 幼 幽 幾

 Kl. 53. 广 庀 3 庄 4 序 庇 床 庋 5 庚 庖 店 府

底 6 度 庠 麻 7 庭 庫 座 8 庫 庵 庶 庸 康 9

廂 庚 庽 10 廉 慶 廊 廈 11 廳 廓 廖 廄 12 廉 塵 廟

廢 廣 廚 廠 廇 13 廝 廩 廛 16 廬 龐 22 廳

 Kl. 54. 廴 廷 延 廹 建 廻 Kl. 55. 廾 廿 廿 弁 弄 弅

弊 弈 Kl. 56. 弋 弌 式 弒 Kl. 57. 弓 引 弔 弗 弘

3 弛 4 弟 5 弧 弣 弩 弦 弨 6 弭 7 弱 8 張

強 9 弼 10 彀 12 彈 13 彊 14 彌 19 彎

 Kl. 58. 彐 彑 彑 彗 彙 彘 彝 Kl. 59. 彡 形 彤 彥 7

彧 8 彩 彪 彫 彬 9 彭 11 彰 12 影

 Kl. 60. 彳 役 彷 5 征 彼 往 徂 彿 徉 6 律 徊 待 徇

後 很 7 徒 徐 徑 8 徘 得 徠 從 徙 御 徜 9 復 循

徨 徧 徤 10 徯 徼 徬 徭 12 徵 德 徹 13 徽 14 徼

Kl. 61. 心 忄 忄 必　　3 忍 忖 忘 志 忙 忌 忒　　4 忽 念
念 忻 忧 忮 忝 快 患 忸 忡 忤 怀 怜 念 忾　　5 怠 思 怍 怕
急 怙 性 怒 怖 怛 怳 怡 怯 怨 怫 怎 忽 怪 怗 怳 怀 恒　　6
恬 恭 恪 恰 恁 恆 恂 恙 恫 恣 恩 恐 息 恚 恢 恢 恍 恤 恝 恶
恃 恨 恕 恒 恊 恓　　7 悉 恵 悠 患 悝 悖 悛 悚 悦 悍 悄 悔
慎 悌 悟　　8 惆 惠 悽 惚 悶 悾 悼 悼 惡 惑 惟 悱 悴 悲 惓
情 悴 惕 悸 悵 惜 惛 怒 惱 惓　　9 惬 愕 愈 惲 愉 惺 愠 惻
愎 意 愛 愀 愁 惴 想 愚 愆 愔 惶 惶 惹 惱 愔 感 愇 愒　　10
愍 慄 態 愿 愒 愿 慎 慍 慞 惄 慈 愽 憑 愧 慌 慍 愫 慊　　11
慶 慇 慘 慫 慮 憒 慷 慕 慢 慰 慾 愫 慟 愿 慴 慳 慨 感 憂 慤
慧 慓 慼 慞 慳　　12 憲 憔 憧 憔 憫 憊 憎 憤 憩 憐 憚 憎 憭
憑 戲　　13 憪 懌 憎 憸 懆 憶 憾 戀 應 懍 懊 懃 懇 慢　　14
懟 懷 懣 懦 懨 戳　　15 懋　　16 懺 懶 懸 懵 懷 懿 懺　　18
懽 懾 懼 戀 戁　　Kl. 62. 戈 戊 戌 戍 戎　　3 成 戒 我
4 戔 戕 或　　6 戚　　8 戛 戟 戝 戢 截 戮 戰 戲 戴

Kl. 63. 戶　　4 房 所 戾　　5 扃 扁　　6 扇　　7 扈 扉

Kl. 64. 手 扌 才 扑 打　　3 扞 扛 扣 托 扡　　4 折 抗 料
扯 扭 抑 扱 抒 投 承 抔 扶 抉 抓 技 扮 抐 把 拎 批 找 抄 抏
拘 拘 扳 抛　　5 担 拕 披 抵 拒 押 抽 招 拈 抱 拑 拊 拆 抹
拍 拉 拗 拓 拔 抴 拂 抬 抹 拖 拘 拐 拜 拏 拕 拚 拄　　6 拳
按 拾 拮 挂 挈 拱 拯 持 括 拷 拭 拽 指 挑 拵 拿 挖 拼　　7
捆 挼 捌 挺 捉 挾 捍 捯 挭 捕 挹 捐 挫 挨 振 挽 挪 將　　8

(KL. 64.)

据 探 掌 控 捱 措 掇 掆 捶 捧 捫 總 掀 掩 探 掉 推 掃 排 掠

捻 接 掬 授 掔 捷 掎 捲 掘 掛 捬 捽 掖 9 搗 換 揣 握 揆

揄 揮 揲 揖 握 捽 援 提 揚 搋 揀 插 揭 揉 描 揪 揾 操 揸 揩

10 搶 搥 搦 搓 搏 搴 搯 搪 搢 搜 搖 搭 損 搵 搔 構 搞 搦 搬

搽 搗 11 摻 摘 摶 摧 摯 摟 摧 摳 摸 摥 摹 摺 摩 摔 搋 摠

12 撓 撚 撙 撦 撈 撲 撰 播 撮 撇 撫 撥 撞 撐 撤 撕 撒 撩 撑

13 擔 擂 撿 操 擇 擐 擁 撼 撻 擎 擁 擊 擅 撥 搶 擒 撾 擋 擘

擗 14 擠 擯 擡 擣 擬 擂 擱 擢 擦 15 擺 擾 攀 擲 擴 擄

擯 擻. 17 攘 攔 攝 攣 18 攝 攜 攉 19 攣 攢 攤 20

攬 攖 攬 . Kl. 65. 支 Kl. 66. 攴 攵 收 攷 3 攻 改

攸 4 放 5 政 故 6 效 敉 7 敢 敕 敘 敗 教 敚

敏 敖 8 敏 敢 敦 散 敛 9 敬 10 敲 11 敵 毆 數

敷 12 整 13 斃 斂 14 斃 16 斅

 Kl. 67. 文 斐 斌 斑 斕 Kl. 68. 斗 料 斛 斜 斝 斟

 Kl. 69. 斤 斥 4 斧 5 斫 7 斬, 8 斯 9 新

斵 12 斯 14 斷 Kl. 70. 方 於 㫃 施 斾 6 旄 旅

斾 斿 㫃 旁 7 旌 旋 族 9 旒 10 旗 14 旛 16 旟

 Kl. 71. 无 无 旡 K. 72. 日 旦 旨 旬 早 旭 3

旱 旰 4 昔 旻 易 昌 昉 昇 旺 昃 昏 明 昆 昊 昂 5 星

昧 昱 昻 春 昨 映 昭 是 昴 昵 6 晃 時 晄 晏 晉 晋 晌 晒

晈 7 晞 晡 晤 晦 晚 晢 晝 晨 晷 覘 晰 8 景 晶 普 暑

晴 晳 智 晰 晾 9 暈 暗 睲 暄 暖 暧 暘 暑 暍 10 暝 暢

11 暫 暵 暮 暴 曒　　12 曆 曉 暨 曡　　14 曜 曤 曚 曙　　15

曠 曝　　17 曩 曬　　　Kl. 73. 曰 曲 曳 更 曷 書 曹 曼 曾 替

最 會 朅　　　Kl. 74. 月 有 朋 服　　6 朔 朕　　7 期 望

8 朝 期　　14 朦　　16 朧　　　Kl. 75. 木 未 末 本 札 朮

2 朷 朱 朴 朽 朶 東　　3 朸 李 杅 杓 杠 杉 杜 材 村 杏 杷

杖 束 呆 机　　4 林 枉 松 東 果 杭 枎 杍 枚 杵 板 杪 杳 枝

杰 杯 枕 析 枇 枎 杷　　5 枲 枷 柯 枯 柄 柚 柙 枹 柰 柘 枳

柟 樞 柱 柔 某 枸 柳 柿 柞 柢 柴 柚 柵 染 架 柏 柑 查 柬 柒

柝 柰 柃 柛　　6 桑 栩 桁 校 核 株 栟 根 桃 桎 桐 栲 栽 案

桓 格 桂 桔 栻 栢 桅 栗 桀 梵 桌 桕 桄 棟 栘 栚 栢　　7 梨

械 棼 梓 桷 梳 梭 梱 桊 梟 梏 梜 桴 桶 梢 梗 梧 梃 梲 梅 梁

梯 梛 條 梜 梔 桲 桿 栻　　8 森 棼 棄 椀 椇 椎 棺 棠 植 棟

棲 椒 棉 椊 棒 棚 棧 椅 棋 棍 椉 棘 棣 棫 棧 棕 椛 棊 棋 椒

椪 椏　　9 楠 極 楔 楷 楷 楊 楫 楢 榆 椰 業 楓 楚 椿 楣 椽

橿 楬 楝 楗 楸 椹 椶 楻 楄　　10 榛 榜 槍 榴 槐 榮 榕 樹 榎

槁 構 槎 榱 榔 榧 樺 榘 槀 槇 榲 榡 榦 槎 槀 楷 槌 榭 楊

11 樁 槳 樞 槩 槭 樻 樟 樛 標 模 樣 樓 槽 槨 樂 樊 樘 樅 樗

12 橘 機 樵 橋 橙 橡 樟 樾 樽 橄 橄 橫 樹 樲 樸 橊 橅 橉 橈

13 橄 檜 檢 檀 檣 檥 檜 檠　　14 檶 檳 櫃 櫜 檻 檳 檬 檵

15 櫟 檳 櫨 檔　　16 欗 櫺 櫨　　17 櫹 欄 櫻　　18 權 欀 欒

欖　24 欓　　　Kl. 76. 欠 次　　4 欣　　6 欱　　7

欵 欪 欲 欮　　8 欺 欮 欽 欯 款　　9 歃 歇　　10 歉 歌

(KL. 76.)

11 歐 歕 12 歗 欨 猷 13 歛 歌 14 歝 15 歠 18 歡

 Kl. 77. 止 正 此 3 步 4 歧 武 5 歪 9 歲

12 歷 14 歸 Kl. 78. 歹 死 4 歾 歼 5 殃 殄

殆 殂 6 殊 殉 7 殍 8 殖 殘 9 殭 10 殞 殟

11 殤 12 殫 13 殮 14 殨 殯 15 殰 17 殲

 Kl. 79. 殳 5 段 6 般 殺 8 穀 毅 9 殿 毀

11 毆 毉 Kl. 80. 毋 母 每 毒 毓 Kl. 81. 比 毘 毗

 Kl. 82. 毛 5 毡 毥 7 毬 毫 8 毳 毼 毯 9 毹

12 氀 13 氈 18 氍

 Kl. 83. 氏 氐 民 氓 Kl. 84. 气 氛 氣 氤 氳

 Kl. 85. 水 氵 氺 承 永 氷 求 汁 汀 氾 3 池 汜 汝 汗 汐

江 汎 汍 汚 汙 4 沃 決 汨 泌 沚 汲 汰 汶 沈 沂 沌 沐 沒

汾 沉 沜 沙 汪 沖 沓 汨 5 沛 波 泥 沱 泱 洪 泮 沽 沾 注

治 泗 泡 泰 泄 沼 沮 油 泊 河 泣 法 泌 泙 泓 泗 泛 沸 泳 沬

泉 兼 泯 沿 泒 泫 6 洞 津 洲 洧 洒 洗 洛 洽 洭 洟 洚 洌

洋 活 洵 洞 洦 洪 洊 洵 洩 洮 洗 洄 洳 7 浣 浪 流 涇 浸

海 浦 浹 浩 浮 涓 浴 浚 涌 浼 涔 涕 涉 浚 浘 浙 涓 8 淋

涎 淮 淨 淡 涿 淺 淹 淅 液 淍 深 淤 清 淑 淪 淚 淖 涯 涵 淯

添 混 淳 涸 淫 淘 淇 淬 淙 9 湧 湔 湝 湯 游 湊 渴 湫 渥

渡 湊 減 湃 渝 湄 涸 渚 湖 湘 測 渠 湍 渾 涅 渙 渺 渭 渣 溫

湎 渤 湛 淦 10 溯 溢 溘 溟 溲 滋 溫 溪 溜 滄 滔 滑 溝 準

溥 溢 溶 滅 滌 源 滓 溺 涸 溼 11 漣 漸 滿 漂 漱 漏 漠 漍

(KL. 85.)

滯 漸 添 齔 滴 漠 漫 漕 演 縈 漁 滲 漬 潚 漳 滾 漓 漲 潦 淳

12 澗 澆 潯 潘 澄 潢 潦 潰 潺 澈 潑 潮 澁 潭 潤 潛 潺 澀 彭

澌 潜 13 激 澳 濁 澣 澡 澁 澤 濂 澹 滄 濃 潛 14 濟 濛

濠 儒 濤 濱 濯 濫 濕 濱 濽 瀉 濘 15 瀑 濺 瀆 瀏 濾 16 灑

瀛 瀧 瀕 瀨 瀨 蕭 17 瀾 灑 18 灌 20 灘 灣

Kl. 86. 火 灬 2 灰 3 灼 災 灾 灶 4 炎 炕 炙 炅

炊 炒 5 烔 焰 炳 炭 炮 炫 炬 炷 6 煙 烘 烈 烝 烏 烙

熒 烜 7 烽 焉 烹 烽 8 焦 焜 焚 無 焰 然 焙 9 煙

煦 煜 照 煎 煅 煖 煇 煉 煌 煤 煩 煥 熙 煮 煞 焚 煊 熒 煨

10 熄 � 熊 炳 熏 焰 熛 熉 熅 熒 熇 11 熬 熱 熛 熟 焊 漢

熳 熨 12 燎 燃 燁 燉 燄 燒 燈 熹 燔 熾 燕 燖 燧 13 營

燥 燭 燮 燦 燉 14 爐 爆 燿 燗 15 爍 爇 爝 16 爐

17 爛 爨 18 爚 爞 Kl. 87. 爪 爫 爭 爬 爰 爲 爵

Kl. 88. 父 爸 爹 爺 Kl. 89. 爻 爽 爼 爾

Kl. 90. 爿 牀 牆 Kl. 91. 片 版 牌 牒 牖 牕 牎

Kl. 92. 牙 Kl. 93. 牛 牜 牝 牟 牡 牣 牢 4 物 牮 牧

5 牲 牯 6 特 牷 7 牽 犀 牾 8 犂 10 犒 15

犢 16 犧 Kl. 94. 犬 犭 犯 犴 4 狂 狄 狀 狃

5 狎 狐 狗 狭 6 狡 狗 狩 狼 7 狠 狹 狸 狌 猁 狽 8

猝 猜 猋 猛 猗 猖 猞 9 猩 猶 獃 猴 猥 猪 獻 猢 猫 10

獸 獅 猾 獄 猿 猺 猻 11 獐 猊 12 獗 獒 13 獨 獪 猴

14 獲 獰 獮 15 獸 獵 獷 16 獻 獺 17 獮 玁

Kl. 95. 亠 㡮 玆 兹 牽 Kl. 96. 玉 王 王 玎 玕 玖 4

玫 玦 玠 玩 5 珉 玻 珂 珏 珍 玷 玳 珊 珈 玲 6 珥

班 珠 珞 珩 珪 7 理 現 琉 琅 琇 球 琮 8 琢 琯 琥 琚

琛 琶 琳 琴 琪 琨 琦 琵 珺 9 瑋 瑜 瑟 瑛 瑚 瑞 瑠 10

瑰 瑩 瑱 瑪 瑤 瑲 11 璉 璋 璃 璀 12 璣 璜 璐 13 環

璧 璿 璚 璪 14 璺 16 瓊 瓏 17 瓔 瓚

Kl. 97. 瓜 瓞 瓢 Kl. 98. 瓦 瓶 瓷 甄 甍 甋 甓 甌 甕

Kl. 99. 甘 甚 甜 甞 Kl. 100. 生 甡 產 甥 甦

Kl. 101. 用 甫 甬 甯 Kl. 102. 田 由 甲 申 旬 男 町

3 甹 畀 界 畄 4 畍 畏 畎 畇 畊 畋 5 畛 畔 畚 畜 畝

留 畞 6 略 畧 畤 畢 畦 7 畱 異 番 畯 畫 8 當 畺

畸 畹 10 畿 14 疆 疇 16 疊 Kl. 103. 疋 疌 疎 疏 疑 疐

Kl. 104. 疒 疔 疕 3 疣 4 疥 疫 5 疽 疵 病

疹 疴 疳 疾 疲 疼 症 6 痕 痊 痛 痔 痍 痒 7 痛 痢 痘

痣 痕 8 痘 痕 痼 瘁 痳 痴 痲 痿 痰 痺 痹 9 瘖 瘍 瘉

瘋 瘓 10 瘥 瘝 瘠 瘤 瘞 瘦 瘩 瘟 瘢 瘨 11 瘵 瘳 瘴

12 瘼 瘰 瘺 瘲 瘤 13 癖 癘 癒 14 癢 16 癤 癲 17

癬 癭 18 癰 癱 癲 Kl. 105. 癶 癸 登 發

Kl. 106. 白 百 皁 皂 的 4 皇 皆 皈 5 皌 6 皎

7 皓 10 皞 皝 12 皤 13 皦 皭 Kl. 107. 皮 9

皵 10 皺 Kl. 108. 皿 盂 4 盆 盃 盈 5 益

盍 盎 盌 盉 6 盒 盒 盜 盖 7 盛 8 盞 盟 9 監 盡

(Kl. 108.)

10 盤　　11 盥 盧　　12 盞　　　　　Kl. 109.　目 盲　　3 直

4 看 眉 盾 相 省 眊 眇 聍 眈 眈　　5 眩 眠 眷 眞 眚 眺 眛

眸 皆 眞 厥　　6 眺 眸 眯 眶 眵 眷 眼 眾　　7 着 睇　　8

睨 睛 督 睞 睡 睢 睦 睡 睜 睫　　9 睹 睿　　10 瞍 瞑 瞎 瞋

11 瞳 瞞 瞕　　12 瞥 瞋 瞭 瞯 瞳 瞰 瞬 瞭　　13 瞻 瞽 矍

14 矓　　16 矚　　21 矚　　　　　Kl. 110.　矛 矜 猎 矞

　Kl. 111.　矢 矣 知 矧 矩 短 矮 矯 矲　　　　Kl. 112.　石

4 研 砌 砂 砍　　5 破 砲 砵 砒 砢 砥　　6 研 硃　　7 硫

硬 硯 硝 硜 硨 硨　　8 碓 碎 碌 碍 碗 碇 碑　　9 碧 碣 碩

碟 磁　　10 碼 磕 磁 磐 磅 磋 磯 磔　　11 磨 磬 磧 確 磚 磿

磣 磠　　12 磺 磯 磯 礁 礬 礫　　14 礙 礮　　15 礪 礫 礦 礬

16 礤 礱　　18 礵　　　Kl. 113.　示 礽 祀 社 祁　　4 祆

祇 祈 祉　　5 祔 祐 祏 祠 神 祖 祜 祝 祚 祛 祟 祓 祇　　6

祭 祥 祧 票　　7 祲　　8 禁 禃 禀 祿　　9 禋 福 禍 禘 禎

10 禊　　11 禦　　12 禧 禪　　13 禮　　14 禱　　17 禳 禴

　Kl. 114.　内 禹 禺 禽　　　Kl. 115.　禾 禿 私 秀 秉 4

秒 秋 科 秕　　5 秦 秧 租 秩 秝 秘 秤 秔 秖　　6 移　　7

程 稈 稂 稍 稅 稀 稌　　8 稠 稔 稟 稗 稜 稚 稜　　9 稱 種

10 稽 穀 稼 稷 稻 稿　　11 穆 穌 穉 積 穎　　12 穗 穚 穩 穫

稼　　14 穢　　15 穡　　　Kl. 116.　穴 宀 穵 穽 窀 穹

穸 4 突 穿 窂 窀　　5 窅 窄 窈 窗　　6 窗 窒 窕　　7 窘

窖 窗　　8 窟 窠　　9 窬 窩 窪　　10 窨 窮　　11 窺 窶 窻

(KL. 116.)

13 籫竆　　15 寳　　16 籠　　17 籬　　　　　Kl. 117.　立 竚

站　　6 竟 章　　7 竣 竦 童　　8 竪　　9 端 竭　　15 競

　　Kl. 118.　竹 ⺮ 丝　　3 竿 竽　　4 笑 笏 笈 笋　　5 第

笠 笨 笛 笞 笱 笳 笫 符 筐　　6 筌 筏 等 筋 筐 策 筍 筒 筑

筆 笄 答 筈　　7 筳 筅 筴 筲 筵 筥 筶　　8 箝 箠 箐 箋 箅

箕 箖 箟 箔 箙　　9 篊 篇 箸 箴 篆 箱 箭 範 箯 節 篍　　10

篚 篩 篤 篙 篠 築 篝　　11 篲 篾 篴 篷　　12 簀 簃 簡 簞 簫

簪 簟 簣 簰 簀　　13 簷 簾 簿 簸 簽 簷　　14 籍 籌 籃　　15

籓 籐　　16 籠　　17 籟 籛　　18 籧　　19 籬 籭 籫　　20 籰

26 籲

　　Kl. 119.　米 粉 籼　　5 粗 粕 粒　　6 粢 粤 粥 粟 粦

粧　　7 粮 粲 粱　　8 精 粹 粿 粺 糀　　9 糊 糈　　10 糖

糜　　11 糠 糞 糟 糜　　12 糧　　13 糣　　15 糯　　16 糲 糶

　　Kl. 120.　糸 糹 系 糾 紀 紂 約 紅 紇 紆　　4 紗 純 素 紓

級 納 紙 紐 紛 紜 紋 紡 紊 紘 索 料　　5 紫 終 紿 組 紹 紾

細 累 紬 紳 絁 紺 絳 絣 絃 絮 紬　　6 絢 絏 絔 絶 絨 絡 統

絮 絞 絰 結 絳 絜　　7 綏 綆 輕 綑 絛 綈 絹 綵 綉 綷 綠

8 綽 綴 綿 綸 網 綬 綾 綷 綢 緇 綜 綦 綢 緊 綵 綠 綺 綻 綌

緋 緒 緄 綯 綾 綳 緍　　9 緒 練 緬 緶 緤 緝 緩 緞 線 緦

緣 緘 締 緯 縣　　10 縣 緅 縊 縋 縝 縈 縐 縗 縛 縟 縉　　11

緊 縩 縮 繆 縶 縱 縷 績 縷 縫 縹 縵 繁 總 縳 縻 縹　　12 織

繕 繡 線 繍 繞　　13 繩 繪 繳 繫 繹 繭 繯　　14 纈 纂 繼 辮

(Kl. 120.)

纊　15 纍 績 纏 纈　　17 纔 纓 纖　　19 纘 纛 纜　　23 纝

Kl. 121. 缶 缸 缺 缾 罃 罄 罅 罇 罍 罏 罐

Kl. 122. 网 罒 ⺲ ⺳ 罔 罕　　5 罟 罡　　6 罣　　8 罩
罪 罦　　9 罨 罳　　10 罵 罷 罵　　11 罹　　14 羅 羈

Kl. 123. 羊 羌 美　　4 羔　　5 羞 羝 羚　　6 羢　　7
義 羨 羣 翔　　9 羹　　11 羲　　13 羶 羸

Kl. 124. 羽 翁 翅 翀　　5 翎 習 翌　　6 翕 翔　　8 翟
翠 翡　　9 翦 翩 翬　　10 翰 翭　　11 翳　　12 翼 翹 翺 翻
翻　　14 耀　　　　Kl. 125. 老 考 耄 者 耆 耋

Kl. 126. 而 耐 耑 耎　　　　Kl. 127. 耒 耔 耗 耘 耕 耙
5 耜 耟 耝　　7 耡　　9 耦　　10 耨 耩 11 耬

Kl. 128. 耳 耴 耶　　3 耶　　4 恥 耽 耹 耻 耿　　5 聆
聊　　9 聒　　7 聖 聘　　8 聞 聚　　11 聲 聳 聯 聰 聯
12 聵 聵 聶　　16 聽 聾 聹　·　　Kl. 129. 聿 畫 肂 肆 肇
肅　　　　Kl. 130. 肉 月 肌　　3 肘 肎 肝 肚 肓　　4 肥
肩 肸 股 育 肴 肱 肯 肢 肺 肌 肧 胂　　5 胝 胥 胃 胖 胄 胡
胎 背 胙 胞 胚 胆 脈 胘 胚 胝　　6 胸 胭 脈 胼 脅 脟 脂
脊 胾 能 腸　　7 脛 脩 脫 脯 骨 脰 脚 脬　　8 腰 腕 腑 腆
腓 腔 腐 腎 腪 腋　　9 腰 腈 腸 腦 腥 腹 腫 腆 腮 腠 腳 腫
腴　　10 腥 膋 膀 膏 膇 膊 膈　　11 膣 膝 膠 膜 膚　　12 膳
膩 膦　　13 臀 膾 臆 臂 臉 膽 臊 膿 膺　　14 臍 臑　　15 臘
臑　　16 臚　　18 臟　　19 臠　　　　Kl. 131. 臣 臥 臨 臧

Kl. 132. 自 臭 皋 臬 臯 Kl. 133. 至 致 臺 臻

Kl. 134. 白 臾 舁 5 舂 6 與 7 舅 9 興

11 舉 12 舊 Kl. 135. 舌 舍 舐 辞 舒 舖 舘

Kl. 136. 舛 舜 8 舞 Kl. 137. 舟 4 般 航 舨

5 舷 舶 船 舲 7 艇 10 艘 艙 11 艜 12 艣 14 艦 艨 艛 Kl. 138. 艮 良 艱 艱 Kl. 139. 色 艴 艶 艷 Kl. 140. 艸 艹 艾 芋 芀 芭 芉 芊 芃 芍 芎 芏

4 芳 芭 芨 芸 花 芘 芝 茨 英 芻 芬 芹 芥 芾 芽 芮 茵 芫 芰 芰 芳 芯 苁 5 苴 苟 苦 苟 英 苓 苦 苧 苗 苞 茄 苻 茂 茅 苑 若 范 苗 苒 苔 苐 苴 苺 茉 6 茄 茗 茴 荀 荐 茮 荅 茨 荊 茵 茸 莖 茯 草 荊 茬 荔 茫 荒 荑 茶 茱 茜 茛 茌 7 莪 莘 莠 莛 莢 荷 莒 菱 莎 荳 莆 莞 莊 荼 莫 莉 莧 获 莩 莅 8 菩 萩 萄 萃 菇 萚 菁 蔞 菖 萌 菜 菲 菅 萊 萑 菊 菴 菹 萍 菊 菱 華 菓 菑 茶 菠 菼 莵 菝 萮 菫 菎 萱 萯 9 葺 葩 萱 葷 葱 葚 葛 著 萬 落 董 葭 葆 葱 萩 葵 葦 葉 葬 葡 韭 蒂 蓋 萹 葤 葶 葵 葳 萵 葉 葃 莬 萑 10 蒜 蒼 蒺 蓆 蓁 蒲 蓮 蓉 蓍 蓄 蒔 蒙 蓋 蔴 蒿 蒞 蒭 蒽 蔆 蕎 蓨 蔻 蓓 蕭 11 蓯 蔭 蔗 蔾 蓿 蔣 蔚 蔡 蓬 蓮 蔓 蔑 蔥 蔛 蔦 蔬 蔌 蓴 蔆 蔫 蔟 蓼 12 蕃 蕘 蕩 蕊 蕪 蕞 蕡 蕁 蕉 蕭 蔽 蕋 蕕 蕛 蕃 蕡 蕁 薛 蕆 薔 蕳 蕙 蒜 13 薈 薄 薨 薇 薛 薙 薤 薦 薪 薑 蕙 薜 薔 薟 薔 薐 14 薮 薍 薯 藍 薪 薰 薿 薩 薹 藋 15 藩 藪 藜 藥 藝 藤 藕 麓 蘭 摩 16 蘱 藻 蘆 蘊 蘇 蘢 蘀 蘙 藥 蘼

(Kl. 140.)

17 蘭 蘘 蕭 薇 薤 蔞 19 蘿 蕭 蘁 蘽 Kl. 141. 虎

虍 虐 虐 虔 盧 虧 虞 號 虩 虧

　　Kl. 142. 虫 虯 虹 4 蚊 蚤 蚌 蚩 蚣 蚓 蚋 蚧 5

蛇 蚯 蚱 蚙 蛋 蛙 蛆 蚯 6 蛙 蛤 蛟 蛛 蛀 蛞 7 蛾 蜓

蜈 蜂 蜃 蜀 蜇 8 蜡 蜘 蜚 蜎 蜓 蜥 9 蝙 蝠 蝶 蝗

蝎 蝘 蝕 蝪 蝶 蝦 蝮 蝴 蝟 蝓 10 螢 蛛 螂 螞 螟 融 螅

11 螫 螽 螳 螽 螻 螺 螯 螟 12 蟒 蟀 蟲 蟠 蟄 13 蟻 蟹

蟾 蟀 蟲 蟶 蟲 蠅 14 蠕 蠔 15 蟲 蠹 蠟 16 蠹 蠶

17 蠲 蠱 18 蠶 19 蠻 Kl. 143. 血 邨 衆 衇

　　Kl. 144. 行 3 衍 5 術 衒 6 街 7 衙 9

衝 衛 10 衚 衝 18 衢

　　Kl. 145. 衣 衤 3 衫 表 4 衾 衽 東 衾 衳 袁 衰 衲

衿 5 袤 袪 被 袋 袖 袒 袗 袍 袢 袈 袛 袯 6 裂 裁 袷

袻 袴 袤 袗 袾 7 裎 補 裕 裘 裔 裏 裡 裝 裊 裍 裙 裳 裎

裒 8 裳 製 裏 裸 裨 裾 裸 褂 9 褔 褐 複 褌 褟 褒 褓

10 褐 褰 褪 褲 11 襄 襏 襖 12 襪 13 襑 襟 襤 15

襪 16 襯 襲 襦 17 襴 Kl. 146. 西 要 覃 覆 覈 覊 覇

　　Kl. 147. 見 規 覓 覍 5 覘 視 7 覡 9 覦 視 親

10 覬 覲 11 覯 覰 12 覷 13 覺 15 覽 覿 覿 18 觀

　　Kl. 148. 角 觔 4 觸 5 觚 觝 6 解 觥 7 觫

觳 11 觴 12 觶 13 觸

　　Kl. 149. 言 計 訂 訃 3 訐 訑 託 訊 討 訕 訓 記

(KL. 149.)

4 設 許 訥 訣 訟 訪 訛 訝 5 註 詎 詔 詞 訴 詁 評 訾

詆 詐 証 詞 詛 詈 詠 診 詒 詆 詁 6 詮 詳 誅 誄 詬 詼 該

詰 詢 試 詩 詩 誆 詼 詔 詫 詭 誇 話 詠 誅 7 誚 誌 誓 誘

說 誠 誨 誡 誣 誑 誦 語 誥 誂 誕 誤 認 8 諆 誰 諓 誧 諂

諄 課 諍 誹 謀 詠 諏 談 誼 論 誾 諒 諗 諄 9 諗 諤 諟 諳

諞 諫 諸 諼 諾 諛 諿 諧 諺 諦 謂 諷 諤 諱 諡 諲 諭 諝 諼

10 謝 謚 謔 謠 講 謙 謟 謐 謄 謎 謁 謍 11 謫 謳 謬 謹

謓 謨 12 謫 證 譒 譚 譎 譁 譏 譖 譏 讁 譌 譔 13 諝 譯

議 譭 警 譜 譬 譟 14 護 譽 譸 譸 譅 15 讀 16 讌 變

讐 讎 17 讓 讒 讖 19 讚 20 讜 讞 22 讟

 KL. 150. 谷 10 谿 豁 Kl. 151. 豆 3 豈

6 登 8 豎 豎 豌 11 豐 20 豔 21 豔

 KL. 152. 豕 4 豚 5 象 6 豢 7 豪 9 豫

豤 豬 10 豳 KL. 153. 豸 3 豺 豹 5 貂

6 貊 貉 貅 7 貌 貔 貍 9 貓 10 貌

 KL. 154. 貝 貞 貟 3 貢 財 4 貨 貧 賣 販 買 貪

5 貯 貢 貴 貸 賀 貤 貶 貼 買 貿 貲 費 貽 貳 6 賊 賃 賈

資 賄 賂 賅 7 賓 賒 賑 8 質 賣 賙 賚 賢 賤 賦 賞 賜

賑 賠 賡 賛 9 賭 賵 賴 10 購 賽 賾 賻 賺 11 贅

贅 賿 賯 12 贊 贈 13 贍 贏 14 贓 贔 贖 15 贖

 KL. 155. 赤 赦 赧 赫 赧 赭 赬 KL. 156. 走 赴 赳

起 赶 5 趑 超 越 越 趁 7 趙 趄 8 趣 9 趨

(Kʟ. 156.)

10 趨

Kl. 157. 足 ⻊ 4 趾 5 跑 跛 距 跋 跌 跎

跏 跖 跕 踊 6 跟 跣 跡 路 跪 跬 跳 跨 7 踉 踊 踈 跰

卸 8 踞 踏 踧 踔 踏 踐 踼 踪 踩 踏 9 蹄 踰 踶 踊 踵

踹 踝 踢 踦 10 蹌 蹇 蹈 蹊 蹉 蹋 11 蹟 蹙 蹕 蹤 蹒

12 蹬 蹯 蹴 蹲 蹶 蹺 13 躁 躇 蠆 躅 14 躋 躊 躍 15

躓 躑 16 躚 17 躡 20 躄 躪

Kl. 158. 身 3 躬 5 躭 躰 躱 6 躲 躴 11 軀

Kl. 159. 車 軍 軌 3 軋 軔 軒 4 軟 軛 較 5 軹

軼 軻 輪 軸 軫 6 輅 載 較 軾 7 輔 輒 輓 輕 8 輜

輪 輦 輩 輳 輟 輛 輝 輥 9 輪 輛 輻 輯 輳 10 轄 輾 輿

轅 轂 11 轉 轆 12 轍 轎 14 轟 15 轢 轡 16 轤

Kl. 160. 辛 辜 辟 辟 辣 辨 辦 辭 辯 Kl. 161. 辰 辱 農

Kl. 162. 辵 辶 辷 3 迄 迅 迂 4 返 迕 近 迎 迓 迂

5 送 迦 迫 迫 迴 迷 迪 迴 迹 迤 6 送 迷 逃 逆 逅 迨 迹

退 迺 7 途 透 逞 逗 述 逡 這 逄 通 逋 逐 逍 連 逝 速 逖

造 逎 8 週 進 逮 逢 道 逸 逛 逶 9 道 逭 遁 運 遇 過

達 遏 遄 逾 遊 逼 遐 遂 違 遍 道 10 遡 遜 遙 遘 遣 遝 遠

遝 遛 11 適 遭 遮 遲 遨 遴 12 遽 遼 選 遷 遷 遴 遠 遲

遲 13 邀 邀 邀 還 邁 邅 14 邇 邈 15 邊 19 邏 邐

Kl. 163. 邑 ⻏ 邛 4 邦 邢 那 郵 邪 5 邸 邵 邯 邱

邳 邶 6 郊 邽 郁 郅 郊 7 郛 郡 郜 郎 郢 8 部 郵

郭 9 鄂 都 10 鄉 鄔 11 鄙 鄖 12 鄱 鄭 鄰 鄴

Kl. 164. 酉 酓 酊　　3 配 酎 酌 酒　　4 酚 酖　　5 酢
酥 酣　　6 酬 酩 酪 酐　　7 酷 醒 醇 酸　　8 醃 醋 醉 醇
醅　　9 醒 醖　　10 醞 醅 醢 醜　　11 醪 醬 醫　　12 醮 醲
13 醴 釀　　14 醹　　17 釀　　18 釁 醽

Kl. 165. 釆 釋　　　　　　　Kl. 166. 里 重 野 量 釐

Kl. 167. 金 針 釘 釜 釗　　3 釧 釬 釬 釣 釭 釦 釹 釵
4 釻 鉄 鈕 鈍 鈴 鈔 鈞 鈎 釿 鉄 鈢　　5 鈎 鈇 鉞 鉛 鈴 鈿
鉅 鉗 鉉 鉢 鉦 鉆 鉑 鐵 鈕　　6 銀 銘 鉸 銜 銅 銃 銖 鉦 銓
銛 銩　　7 鋪 銳 鋒 銷 鋤 銹 鎖 鉀 銡 銀 鋌 鋋 錢 銼 鋙
鉈 鋈　　8 錯 錦 錙 錄 錢 鋼 錐 錮 錨 鋸 錚 錫 錘 錢 錡 錣
錠　　9 鍪 鍛 鍵 鍾 鏊 鍊 鍋 鍬　　10 鎗 鎚 鎧 鎔 鎮 鎮 鎬
鎛　　11 鏑 鏢 鏜 鏤 鏡 鏘 鏃 鏈 鏗 鏖 鏦　　12 鐘 鐃 鐵
13 鐵 鐮 鐶 鐸 鐫 鐲　　14 鑊 鑌 鑄 鑑 鑒 鑕　　15 鑠 鑪
鑛 鑰　　16 鑪　　17 鑲 鑰　　19 鑾 鑿 鑼 鑽　　Kl. 168. 長

Kl. 169. 門 閂 閃 閉　　4 閔 閏 悶 開 閒 閑 開 閡　　5
關 閔 開　　6 閨 閣 閩　　7 閭 閲 閻 聞　　8 閣 閶 閣 閤
9 闇 闊 闌 闋 闈　　10 闔 闖 闕 闐　　11 關 12 闌 闖 13 闞

Kl. 170. 阜 阝 阡 阤 阮　　4 防 阱 阮 阨　　5 附 陂 阿
阼 陀 陁 阻　　6 限 陌 降 陋 院　　7 除 院 陛 陜 陘 陣 陟
隆 陡　　8 陶 陸 陰 陵 陳 陪 陲 陷 陴 陬　　9 隋 隆 隊 階
隅 陽 隄 隍 隈　　10 隕 隗 隘 隔　　11 隙 障 際　　12 隤 隣
13 隧 險 隰　　14 隰 隱　　15 隴　　16 隴

Kl. 171.　隶 隷 隸　　　　Kl. 172.　隹 隻 隼 雀　　4　集
雄 雅 雇 雁　　5　雉 雋 雌 雍　　8　雕　　9　雛　　10　雝 雞
雛 雜 雙　　11　難 離

Kl. 173.　雨 雫　　3　雪 雰 雱　　4　雲 雰　　5　電 電 雷
零　　6　需　　7　霄 霆 霈 霂 震 霄　　8　霖 霍 霏 霓 霎
9　霜 霞 霧　　10　霤　　11　霧 霪　　12　露　　13　霸 霹　　14
霽　　16　靂 靉 靈　　17　靉　　　　Kl. 174.　青 靖 靜 靛

Kl. 175.　非 靠 靡　　　　　　　　Kl. 176.　面 靦 靧 靨

Kl. 177.　革 靴 靳　　5　靰　　6　鞋 鞏 鞍　　7　鞘　　8
鞠 鞟 鞞　　9　鞦 鞭 鞫 鞬　　10　韜　　11　韗　　13　韁 韆
15　韉　　　　Kl. 178.　韋　　8　韓　　9　韜 韞　　10　韜 韞

Kl. 179.　韭 韲　　　　　　　　　Kl. 180.　音 韵 韶 韻 響

Kl. 181.　頁 頂 頃　　3　頇 順 須 項　　4　頌 頑 頒 頑 預
頓　　5　領 頗　　6　頡 頜 頤 頫　　7　頸 頰 頭 頷 頹 頻 頰
頦 頭　　8　顆 頓　　9　顏 顋 顒 額 題　　10　類 顙 願 顛
11　顋　　12　顧 顥　　13　顛　　14　顥　　15　顰　　16　顱　　18
顴　　　　　　Kl. 182.　風　　5　颯 颱　　8　颶 颸　　9　颺
10　飆　　11　飄　　12　飀 飆　　　　　　Kl. 183.　飛

Kl. 184.　食 飢 飣 飧　　4　飯 飲 飱 飫 飭 飪　　5　飴 飾
飽 飼　　6　餉 餂 餌 餅 養　　7　餘 餓 餤 餕 餐　　8　館 餚
餞 餛 餒　　9　餬 餲 餲 饕 餿　　10　餼　　11　饉 饍 饅　　12
饐 饋 饒 饑 饑 饉　　13　饞 饗 饔　　14　饜　　17　饟

Kl. 185. 首 馘 Kl. 186. 香 馥 馨

Kl. 187. 馬 馮 馭 3 馳 舁 馴 4 駃 駮 駟 馱 5
駝 騆 駐 駕 駙 駒 駛 駑 6 駱 駴 駢 駼 7 駿 駭 騂 騁
8 騎 騟 9 騖 騙 10 騠 騫 騰 騤 駡 . 11 驁 騮 騾 騻
騾 騫 12 驕 驊 驍 13 驛 驚 騵 驗 14 驟 16 驢 驘
17 驤 驦 18 驪 Kl. 188. 骨 骬 4 骰 5 骶
6 骸 骼 8 骭 11 髏 13 髓 體 髑 Kl. 189. 高

Kl. 190. 髟 髡 髦 髣 髦 5 髯 髫 髮 髻 髢 8 鬆 鬈
9 鬍 11 鬚 12 鬐 13 鬣 14 鬢

Kl. 191. 鬥 鬧 鬨 鬩 鬪 鬮 鬫 鬭 Kl. 192. 鬯 鬱

Kl. 193. 鬲 鬻 鬻 Kl. 194. 鬼 4 魁 魂
5 魄 魅 7 魋 8 魍 魏 魎 11 魔 魑

Kl. 195. 魚 4 魯 5 鮑 鮀 6 鮮 鯗 7 鯉 鯀
鯉 8 鯤 鯨 10 鯥 鰭 鰲 12 鱌 鱗 13 鱸 16 鱺

Kl. 196. 鳥 鳧 鳩 3 鳶 鳴 鵬 鳳 4 鴈 鴉 鳩 鴁
5 鴨 鴛 鴟 鴦 鴕 鴝 6 鴦 鴻 鴿 鴉 7 鵠 鵝 鵜 鵑
8 鵡 鵲 鵬 鷗 鵠 9 鶩 鵰 鶉 鶩 10 鶴 鶯 鶱 鶏 鶵 鶩
鵝 鶴 鷟 鶡 11 鷔 鷙 鶹 12 鷯 鷥 13 鷹 鷦 16 鸇
17 鸛 19 鸞 Kl. 197. 鹵 鹹 鹻 鹼 鹹 鹽

Kl. 198. 鹿 麈 麈 6 麋 8 麇 麒 麝 麗 麗 9 麑
10 麕 麚 12 麟 17 麤 22 麠

Kl. 199. 麥 麫 麫 麰 麯 麴 麵 Kl. 200. 麻 麼 麾

Kl. 201.　黄　　　　　Kl. 202.　黍 黎 黏　　　　Kl. 203.　黑

黔 默 點 黛 黜 黨 黲 黥 黯　　　Kl. 204.　黹 黼 黻

Kl. 103.　黽 黿 鼉 鼈　　　　Kl. 206.　鼎 鼐 鼏

Kl. 207.　鼓 鼗 鼙 鼕　　　　Kl. 208.　鼠 鼢 鼬 鼫 鼯 鼴

Kl. 209.　鼻 鼽 鼾　　　　　Kl. 210.　齊 齋 齏

Kl. 211.　齒 齔 齡 齟 齦 齧 齪 齬　　　Kl. 212.　龍 龔 龕

Kl. 213.　龜　　　　　Kl. 214.　龠 龥　　　○　　○　　●

KARAKTERS MET TOONTEEKENS.

聲　圍　字

□　平　聲

4 夫　　5 令　　6 行 共　　7 更　　8 奇 治　　9 重 要

10 　差 振　　11 爲 乾 教　　12 華 會 盛 朝 勝 惡 期 幾

13 過 號　　14 與

□　上　聲

3 巳 土　　4 予　　5 右 去　　8 舍 長　　11 造 屏 處

12 强　　13 買　　14 種 載　　15 數　　17 鮮　　18 斷

24

□　去　聲

3 下 二　　4 少 分 切 王 中 比　　5 龙　　6 衣 汚 好
行 有　　7 見 弟　　8 和 使 妻 易 爾 的 迎　　9 背 相 冠
施 降 食　　10 被 殺 乘 釣　　11 陳 造 從 將 荷　　12 間 勞
著 量 喪 復 爲 惡．　　13 解 當 會 傳 道 飲　　14 稱 膏 遠 聞
語 與　　15 貿 養 樂　　16 積 遺 樹 橫　　17 應 18 覆 斷
19 難　　20 譏

□　入　聲

4 內　　7 別　　8 刺　　9 度 函　　13 著 綈　　15 數 樂
暴　　21 屬

第一章　第 一 二 三 四 五 六 七 八 九 十 廿 卅 墨

第 一 二 三 四 五 六 七 八 九 十 廿 卅

DE KLASSENHOOFDEN.

№		№		№		№		№		№		№	
1.	一	33.	士	65.	支	95.	玄	123.	羊	154.	貝	183.	飛
2.	丨	34.	夂	66.	攴	96.	玉	124.	羽	155.	赤	184.	食
3.	丶	35.	夊	67.	文		王	125.	老	156.	走	185.	首
4.	丿	36.	夕	68.	斗	97.	瓜	126.	而	157.	足	186.	香
5.	乙	37.	大	69.	斤	98.	瓦	127.	耒		⻊	187.	馬
6.	亅	38.	女	70.	方	99.	甘	128.	耳	158.	身	188.	骨
		39.	子	71.	无	100.	生	129.	聿	159.	車	189.	高
7.	二	40.	宀	72.	日	101.	用	130.	肉	160.	辛	190.	髟
8.	亠	41.	寸	73.	曰	102.	田		月	161.	辰	191.	鬥
9.	人	42.	小	74.	月	103.	疋	131.	臣	162.	辵	192.	鬯
	亻	43.	尢	75.	木	104.	疒	132.	自		辶	193.	鬲
10.	儿	44.	尸	76.	欠	105.	癶	133.	至		邑	194.	鬼
11.	入	45.	屮	77.	止	106.	白	134.	臼	163.	阝		
12.	八	46.	山	78.	歹	107.	皮	135.	舌		酉	195.	魚
13.	冂	47.	巛	79.	殳	108.	皿	136.	舛	164.	釆	196.	鳥
14.	冖	48.	工	80.	毋	109.	目	137.	舟	165.	里	197.	鹵
15.	冫	49.	己	81.	比	110.	矛	138.	艮	166.		198.	鹿
16.	几	50.	巾	82.	毛	111.	矢	139.	色		金	199.	麥
17.	凵	51.	干	83.	氏	112.	石	140.	艸	167.	長	200.	麻
18.	刀	52.	幺	84.	气	113.	示		艹	168.	門		
	刂	53.	广	85.	水	114.	禸	141.	虍	169.	阜	201.	黄
19.	力	54.	廴	86.	火	115.	禾	142.	虫	170.	阝	202.	黍
20.	勹	55.	廾		灬	116.	穴	143.	血			203.	黑
21.	匕	56.	弋	87.	爪		宀	144.	行	171.	隶	204.	黹
22.	匚	57.	弓		爫	117.	立	145.	衣	172.	隹		
23.	匚	58.	彐	88.	父				衤	173.	雨	205.	黽
24.	十	59.	彡	89.	爻	118.	竹	146.	西		雩	206.	鼎
25.	卜	60.	彳	90.	爿		竹			174.	青	207.	鼓
26.	卩			91.	片	119.	米	147.	見	175.	非	208.	鼠
27.	厂	61.	心	92.	牙	120.	糸	148.	角				
28.	厶		忄	93.	牛		糸	149.	言	176.	面	209.	鼻
29.	又	62.	戈		牜	121.	缶	150.	谷	177.	革	210.	齊
		63.	戶	94.	犬	122.	网	151.	豆	178.	韋	211.	齒
30.	口	64.	手		犭		罒	152.	豕	179.	韭	212.	龍
31.	囗		扌				四	153.	豸	180.	音	213.	龜
32.	土									181.	頁	214.	龠
										182.	風		

CPSIA information can be obtained
at www.ICGtesting.com
Printed in the USA
LVRC011651190820
663614LV00005B/22

9 781120 175939